蘭亭序

視頻版經典碑帖

上海辭書出版社藝術中心 編

上海辭書出版社

蘭亭序

王羲之（303—361），東晉書法家。字逸少，琅邪臨沂（今屬山東）人。出身貴族。官至右軍將軍、會稽內史，人稱『王右軍』。後定居會稽山陰（今浙江紹興）。工書法，早年從衛夫人學，後改變初學，草書學張芝，楷書學鍾繇，並博採衆長，精研體勢，推陳出新。一變漢魏以來質樸的書風，成爲妍美流便的新體，把漢字書寫引領至注重技法、講究情趣的境界，自成一家，影響深遠。爲歷代學書者宗尚，有『書聖』之譽。與子獻之並稱『二王』。與鍾繇並稱『鍾王』。王書真迹無存，有唐人臨摹本《蘭亭序》《奉橘帖》等，刻本散見《淳化閣帖》《大觀帖》等叢帖中。

《**蘭亭序**》，又稱《蘭亭叙》《蘭亭集序》《臨河序》《禊帖》《禊序》等，二十八行，三百二十四字。東晉永和九年（353），王羲之與謝安、孫綽等四十一人宴集於會稽山陰之蘭亭，曲水流觴，賦詩唱和。爲詩賦匯集作序，抒發内心感懷，寫下被後人譽爲天下第一行書的《蘭亭序》。通篇遒媚飄逸，字字絶妙。唐時爲太宗所得，推爲王書代表作，命歐陽詢、褚遂良、馮承素等人臨摹《蘭亭序》，賞賜給親貴近臣。其中馮承素摹本最接近原帖神韵，石刻本首推歐陽詢『定武本』。（觀看視頻請拍本書馮承素摹本）

明董其昌《畫禪室隨筆》評：『右軍《蘭亭叙》，章法爲古今第一，其字皆映帶而生，或大或小，隨手所加，皆如法則，所以爲神品也。』明解縉《文毅集·書學詳說》評：『昔右軍之叙蘭亭，字既盡美，尤善布置，所謂增一分太長，虧一分太短。魚鬣鳥翅，花須蜂芒，油然燦然，各止其所。縱横曲折，無不如意。毫髮之間，直無遺憾。』

永和九年，歲在癸丑，暮春之初，會于會稽山陰之蘭亭，脩禊事也。群賢畢至，少長咸集。此地有崇山峻領，茂林脩竹，又有清流激

永和九年歲在癸丑暮春之初會于會稽山陰之蘭亭脩禊事也群賢畢至少長咸集此地有崇山峻領茂林脩竹又有清流激

湍暎帶左右引以爲流觴曲水

列坐其次雖無絲竹管弦之

盛一觴一詠亦足以暢敘幽情

是日也天朗氣清惠風和暢仰

觀宇宙之大俯察品類之盛

所以遊目騁懷足以極視聽之

湍，暎帶左右。引以爲流觴曲水，列坐其次，雖無絲竹管弦之盛，一觴一詠，亦足以暢敘幽情。是日也，天朗氣清，惠風和暢。仰觀宇宙之大，俯察品類之盛，所以遊目騁懷，足以極視聽之

娛，信可樂也。夫人之相與，俯仰一世。或取諸懷抱，悟言一室之內；或因寄所託，放浪形骸之外。雖趣舍萬殊，靜躁不同，當其欣於所遇，暫得於己，快然自足，不

知老之將至及其所之既惓情
隨事遷感慨係之矣嚮
欣俛仰之間以爲陳迹猶不
能不以之興懷況脩短隨化終

不癒哉每攬昔人興感之由

若合一契未嘗不臨文嗟悼不

能喻之於懷固知一死生為虛

誕齊彭殤為妄作後之視今

由今之視昔

悲夫故列

視昔，悲夫！故列

不痛哉！每攬昔人興感之由，若合一契，未嘗不臨文嗟悼，不能喻之於懷。固知一死生為虛誕，齊彭殤為妄作。後之視今，亦由今之

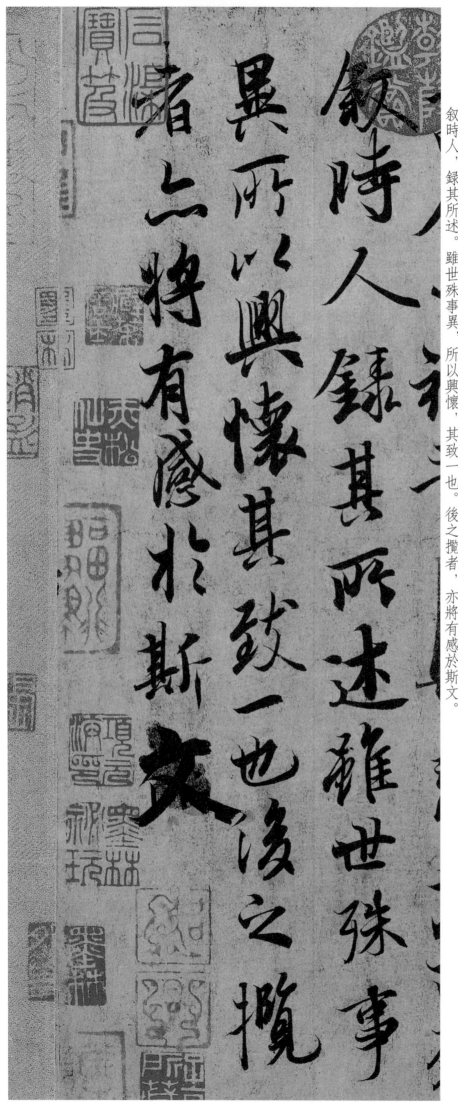

叙時人，録其所述。雖世殊事異，所以興懷，其致一也。後之攬者，亦將有感於斯文。

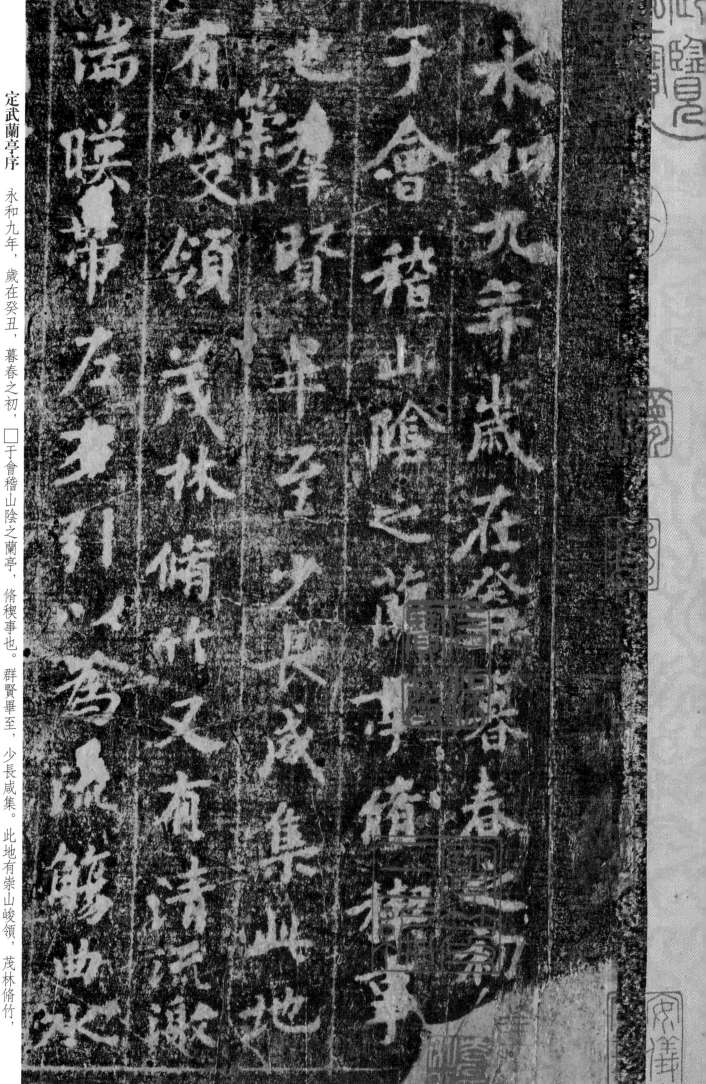

定武蘭亭序

永和九年，歲在癸丑，暮春之初，□于會稽山陰之蘭亭，脩禊事也。群賢畢至，少長咸集。此地有崇山峻領，茂林脩竹，又有清流激湍，暎帶左右。引以爲流觴曲水，

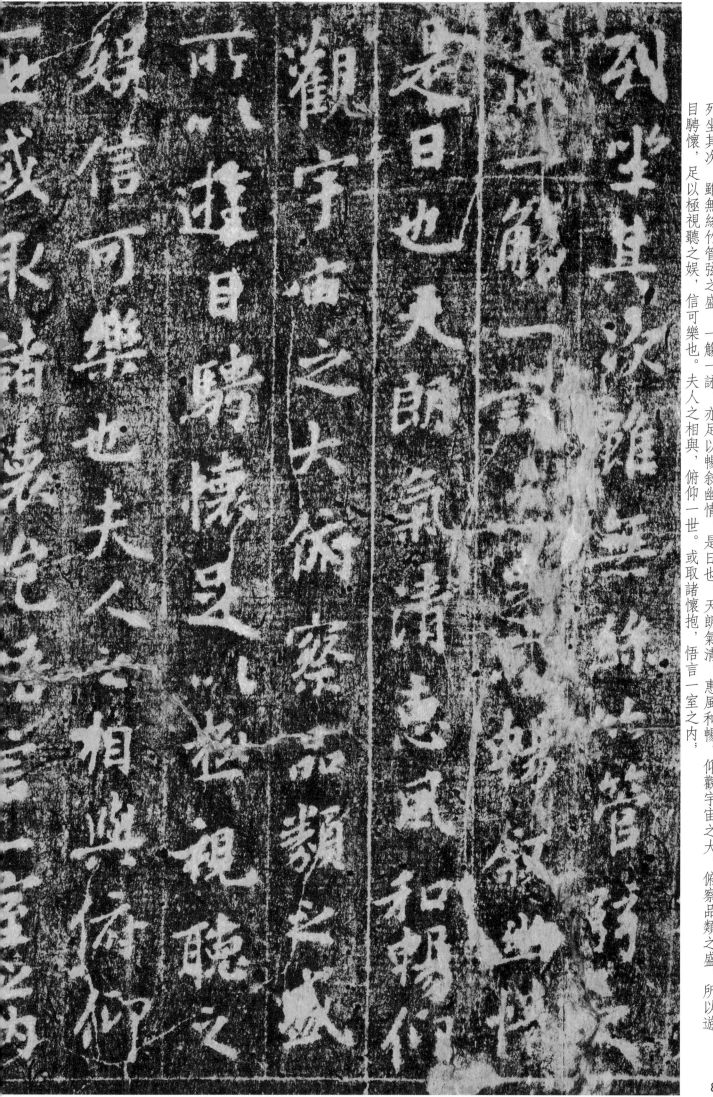

列坐其次，雖無絲竹管弦之盛，一觴一詠，亦足以暢叙幽情。是日也，天朗氣清，惠風和暢。夫人之相與，俯仰一世。或取諸懷抱，悟言一室之內；仰觀宇宙之大，俯察品類之盛，所以遊目騁懷，足以極視聽之娛，信可樂也。

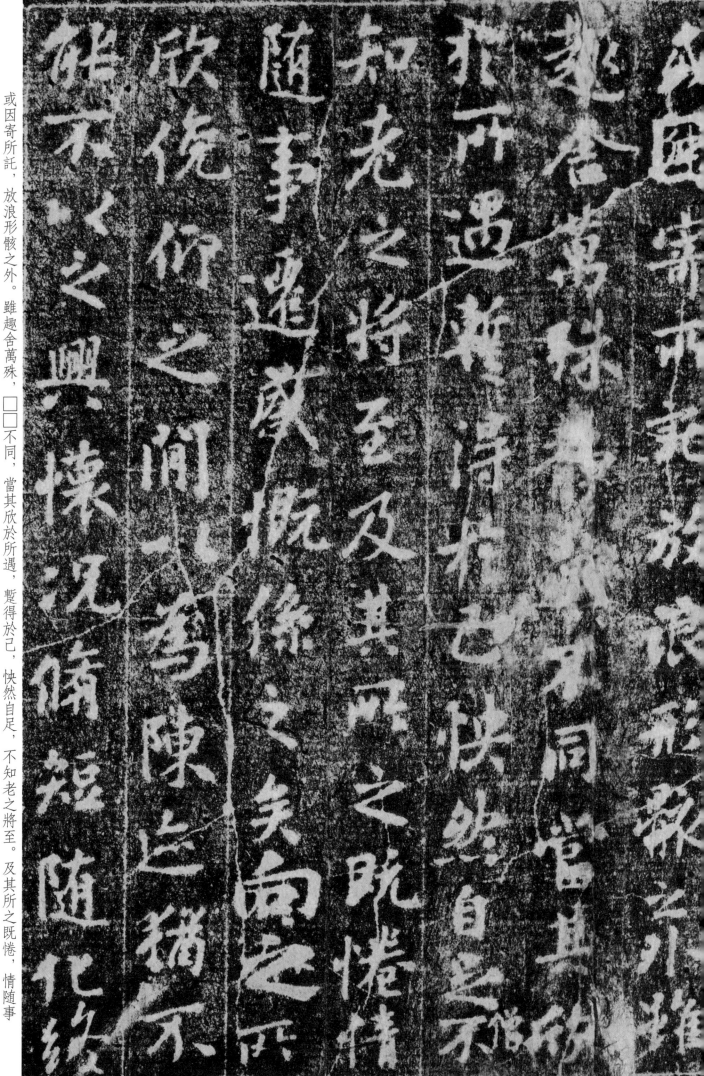

或因寄所託，放浪形骸之外。雖趣舍萬殊，□□不同，當其欣於所遇，暫得於己，快然自足，不知老之將至。及其所之既惓，情隨事遷，感慨係之矣。向之所欣，俛仰之間，以為陳迹，猶不能不以之興懷。況脩短隨化，終

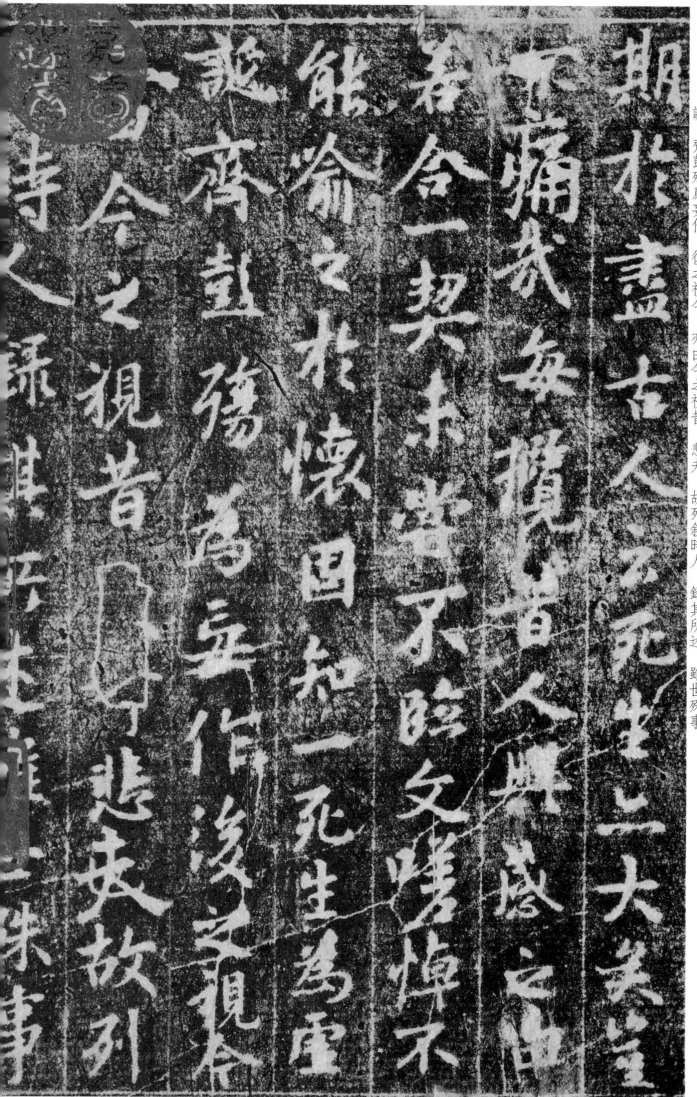

期於盡。古人云：『死生亦大矣。』豈不痛哉！每攬昔人興感之由，若合一契，未嘗不臨文嗟悼，不能喻之於懷。固知一死生爲虛誕，齊彭殤爲妄作。後之視今，亦由今之視昔，悲夫！故列敘時人，錄其所述。雖世殊事

10

異，所以興懷，其致一也。後之攬者，亦將有感於斯文。

覩之稱善親識斯寶還以賜之侍書學士臣虞集奉

聖進呈

勑奎章閣命臣書臣柯九思其家藏命之武蘭亭五字

天曆三年正月十二日

禮部尚書監羣玉內司事臣巙謹記

慶易得之何啻獲和璧隨珠當永寶䕶

御寶如五雲晴日輝暎于蓬瀛臣以董元畫於

定武蘭亭此本尤為精絶而加之以

晉　唐　心　印　甲

若合一契未嘗不臨文嗟悼不
能喻之於懷固知一死生為虛
誕齊彭殤為妄作後之視今
亦猶今之視昔悲夫故列
叙時人錄其所述雖世殊事
異所以興懷其致一也後之攬
宿二將有感於斯文

長樂許將熙寧丙辰
益冬開封府西齋閱
臨川王安禮黃慶基
同閱元豐庚申閏
月十日
朱光裔李之儀觀
元豐五年三月二十七日
李祉王景通同觀
王景脩張太寧同觀
元豐四年孟春十日

右唐賢摹晉右軍蘭亭宴集序字法秀
逸墨彩艷發奇麗超絕動心駭目此定是
唐太宗朝供奉搨書人直弘文館馮承素等
奉聖旨於蘭亭真蹟上雙鈎所摹與米元
章購于蘇才翁家褚河南撿校搨賜本張
良是然各有絕勝處要之俱是一特名手書
家舊藏趙模搨本雖結體間有小異而義類
其有毫鋩轉摺纖微備盡下真蹟一等子昂
石氏刻對之更無少異米老所論精妙數字皆
前後二小半印神龍二字即唐中宗年號貞
觀中太宗自書真觀二字成小印神龍中明
皇自書開元二字即神龍二小印在貞觀後開元前
是御府印書者張彥遠畫記唐貞觀開元
書印及晉宋至唐公卿貴戚之家私印一詳載
獨不載此印蓋猶搜訪未盡也平觀唐橫蘭
亭甚衆皆無唐代中擇其絕肖似者秘之內府蘭
述甚衆皆不賜皇太子諸王中宗是文皇帝孫
迴是餘皆不賜皇太子諸王中宗是文皇帝孫
內殿所秘信為寂善本宜切近真也至元癸巳
獲于楊左轄都尉家傳是尚方資送物是年
二月甲午重裝于錢塘甘泉坊倣君快雪齋
壬子日易跋贊曰
神龍天子文皇孫寶章小璽餘半痕鸑鷟
雜遝舞泰雲龍鸞翔至跳天門明光宮中
春曦溫玉案舒娛至尊六百餘年今幸
存小臣寧敢此璵璠

蘭亭石刻徃徃人間見之余家亦
藏有善本後至于唐摹真蹟則
僅見此卷　存禮孝功偶出宗
為題其後而歸之
嘉靖丙戌春三月望日濮陽李
廷相觀于金陵寓舍
墨林項元汴真賞

至正乙酉十一月十一日太原王守誠觀
至正丁酉三月三日乙巳日閱重藏

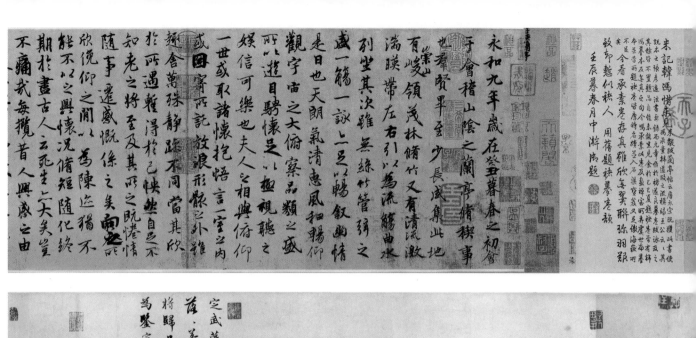

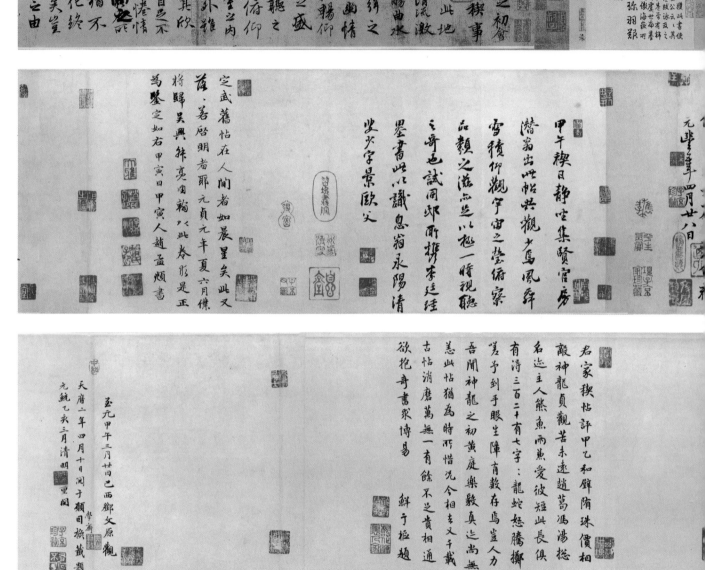

永和九年歲在癸丑暮春之初會于會稽山陰之蘭亭脩禊事也羣賢畢至少長咸集此地有崇山峻領茂林脩竹又有清流激湍映帶左右引以為流觴曲水列坐其次雖無絲竹管弦之盛一觴一詠亦足以暢敘幽情是日也天朗氣清惠風和暢仰觀宇宙之大俯察品類之盛所以遊目騁懷足以極視聽之娛信可樂也夫人之相與俯仰一世或取諸懷抱悟言一室之內或因寄所託放浪形骸之外雖趣舍萬殊靜躁不同當其欣於所遇暫得於己快然自足不知老之將至及其所之既倦情隨事遷感慨係之矣向之所欣俛仰之間以為陳迹猶不能不以之興懷況脩短隨化終期於盡古人云死生亦大矣豈不痛哉每攬昔人興感之由若合一契未嘗不臨文嗟悼不能喻之於懷固知一死生為虛誕齊彭殤為妄作後之視今亦猶今之視昔悲夫故列敘時人錄其所述雖世殊事異所以興懷其致一也後之攬者亦將有感於斯文

定武蘭亭真本
元柯九思舊藏今歸經訓堂單氏
丹徒王文治記

於逃少疑後人有得當時會中官銜名
氏者因傅會為之耳又晉書辭當為右
軍長史而此作司馬逖少本傳與何延
之記皆載釋道林而此無之定為可疑
者獨著于篇以待鍊恊之君子
政和政元七 　　　　陝西籍寶真盧

蘭亭真墨世久失其傳論者已陳
如不足深放然愛奇好古時見其
似而喜也往往未能忘言吾友
將晌家畜石本號逼真乃歷紹
注論為德極所芝來玉雖何延
之陋辭亦加刪潤而附其後是真
猴意於斯文已此憶劉鼎鄉所志
校延之託殊則有不得不疑者
劉云此序當晚梁散落人間陳
天嘉中始歸釋智永至太建以
上宣帝隋平陳日或又以上晉
王王煬帝也不復索於是傳其遺辯才
假搨無復索於是傳其遺辯才親受於智永
而延之以謂辯才親受於智永

方奏王時雖已暇鄉儒建文學
館先怪於求書之亟然詢契神
堯視豐沛且給事中矣容以
一序而輕役之數千里邪又唐
季盜發昭陵魏晉後諸賢墨
迹惡復顯則當時所秘矣專
此序而止正恐書生務珍其貨
所飾雖得劉不免於惑又況張
為然故雖得劉不免於惑以
餘平　將晌博洽喜雄辯骨
旁遠者乃得於乾符二百載之
存此以示疑矣於是為實其說
若夫傳刻之工否則覽者將自
得焉政和宰卯
天寧日右序忠候之系書

跋紹甲午傑占
庭玉學士柿之圖寶觀

者當自消之大治一來
秋苦十月鄧文原觀于
睢陽客候郡齋

柯九思家藏定武蘭亭元
天歷三年進御上御奎章
閣觀覽稱善敕藏以寶而
還賜之貽五字已損本也自
宗王將明逖元代鮮于表鄧
諸名家題識嘗極精妙辯
海壺尤析及蓁芷而趙承旨
一跋更秀骨天成飄飄有淩雲
之意渝希世之珠也蘭亭知
訟南宋已然顧承旨嘗謂真知
書者自能辯之正不在肥痩濃
淡之閒始承旨旨自陳其心得可

多寶塔碑

視頻版經典碑帖

上海辭書出版社藝術中心 編

上海辭書出版社

多寶塔碑

顏真卿（709—784），唐名臣，書法家。字清臣，小名羨門子，別號應方，京兆萬年（今陝西西安）人。開元進士，官至吏部尚書、太子太師，封魯郡開國公，人稱「顏魯公」。因得罪權臣楊國忠，被貶爲平原太守，世稱「顏平原」。殉國後被追封司徒，謚號文忠。書法精妙，擅長楷、行。初學褚遂良，後從張旭得筆法。正楷端莊雄偉，氣勢開張，行書遒勁鬱勃，古法爲之一變，人稱「顏體」。與柳公權、歐陽詢、趙孟頫並稱爲「楷書四大家」。有「顏筋柳骨」之謂。存世碑刻有《多寶塔碑》《顏勤禮碑》等，書迹有《祭侄文稿》《自書告身》等。

《多寶塔碑》，全稱《大唐西京千福寺多寶佛塔感應碑文》。岑勛撰文，徐浩篆書題額，顏真卿書，史華刻石。唐天寶十一年（752）立於長安千福寺，今存西安碑林。碑高二百六十三厘米，寬一百零四厘米，碑文三十四行，滿行六十六字。此碑記述了楚金禪師修建千福寺多寶塔的經過，以及出現的種種靈應和神奇景象。顏真卿四十四歲時書寫此碑，其時書家正值壯年。此碑書法整密勻穩，秀媚多姿，是學顏體字的重要範本之一。

明王世貞《弇州山人四部稿》評：「此帖結法尤整密，但貴在藏鋒，小遠大雅，無不佐史之恨耳。」明楊士奇《東里續集》評：「雖書法至顏柳，晋人之風幾盡，然公書端方剛勁，凜然忠義之氣故爲世所貴，而學書者必合公真行觀之，乃得其妙趣。」明安世鳳《墨林快事》評：「此書最謹嚴，雖少似拘束，而天全神活自得之趣盎然欲流，固是平原之杰作。」